글씨 쓰는 요령

❶ 바른 자세

글씨를 예쁘게 쓰고자 하는 마음과 함께 몸가___ ___ _ ___ ___나운 글씨를 쓸 수 있다. 편안하고 부드러운 자세를 갖고 써야 한다.

① 앉은자세 : 방바닥에 앉은 자세로 쓸 때에는 양 엄지발가락과 발바닥의 윗부분을 얕게 포개어 앉고, 배가 책상에 닿지 않도록 한다. 그리고 상체는 앞으로 약간 숙여 눈이 지면에서 30cm 정도 떨어지게 하고, 왼손으로는 종이를 가볍게 누른다.

② 걸터앉은 자세 : 의자에 앉아 쓸 경우에도 앉을 때 두 다리를 어깨 넓이만큼 뒤로 잡아당겨 편안한 자세를 취한다.

❷ 펜대 잡는 요령

① 펜대는 펜대 끝에서 1cm 가량 되게 잡는 것이 적합하다.

② 펜대는 45~60° 정도 몸 쪽으로 기울어지게 잡는다.

③ 집게손가락과 가운뎃손가락, 엄지손가락 끝으로 펜대를 가볍게 쥔 다음 양손가락의 손톱 부리께로 펜대를 안에서부터 받쳐 잡고 새끼손가락을 바닥에 받쳐 준다.

④ 지면에 손목을 굳게 붙이면 손가락끝만으로 쓰게 되므로 손가락끝이나 손목에 의지하지 말고 팔로 쓰는 듯한 느낌으로 쓴다.

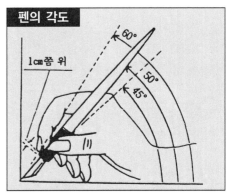

펜의 각도

1cm쯤 위 60° 50° 45°

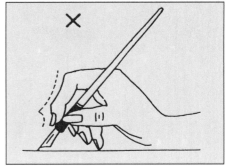

✕

❸ 펜촉 고르는 방법

① 스푼펜 : 사무용에 적합한 펜으로, 끝이 약간 굽은 것이 좋다. (가장 널리 쓰임)

② G 펜 : 펜촉 끝이 뾰족하고 탄력성이 있어 숫자나 로마자를 쓰기에 알맞다. (연습용으로 많이 쓰임)

③ 스쿨펜 : G펜보다 작은데, 가는 글씨를 쓰는 데 알맞다.

④ 마루펜 : 제도용으로 쓰이며, 특히 선을 긋는 데 알맞다.

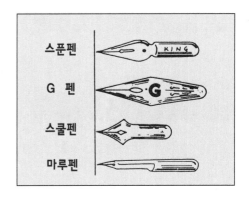

스푼펜 KING

G 펜 G

스쿨펜

마루펜

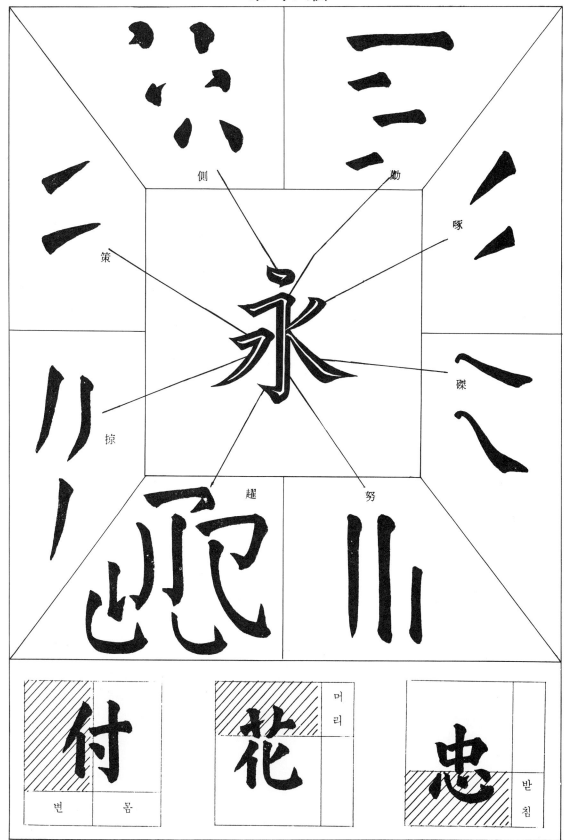

꼭지 점	왼 점	오른 점	왼점 삐침	오른점 삐침	가로 긋기

立	文	宮	情	永	冬	米	羊	兵	平	十	上
立	文	宮	情	永	冬	米	羊	兵	平	十	上

내려 긋기	내려 긋기	내려 빼기	평 갈고리	왼 갈고리	오른 갈고리

朴	恰	侍	誰	中	斗	究	虎	和	利	改	良
朴	恰	侍	誰	中	斗	究	虎	和	利	改	良

4

삐침	삐침	휘어 삐침	삐침	치침	선 파임
度 歷	今 金	史 夫	千 受	清 取	友 全
度 歷	今 金	史 夫	千 受	清 取	友 全

누운 파임	굽은 갈고리	누운 갈고리	누운지게 갈고리	새 가슴	세워 삐침
之 連	馬 勿	式 成	心 必	元 色	月 周
之 連	馬 勿	式 成	心 必	元 色	月 周

漢字 쓰기의 차례

먼저 가로 다음에 세로				먼저 세로 다음에 가로				가운데로부터 좌우로			
十	力	大	木	女	及	九	皮	水	少	出	情
열십	힘력	큰대	나무목	계집녀	미칠급	아홉구	가죽피	물수	젊을소	날출	뜻정

좌우로부터 가운데로				꿰뚫는 획은 마지막으로				차양, 담, 갓머리를 먼저			
火	父	風	中	申	斗	度	固	究	延	連	進
불화	아비부	바람풍	가운데중	납신	말두	법도도	굳을고	궁리할구	끌연	이을련	나아갈진

漢字部首의 名稱

亻	几	凵	刂	力	勹	匕	匸	卜	又	口	夂
사람인변	안석궤	위튼입구감	칼도	힙력변	쌀포변	비수비	터진입구변	점복	또우	입구변	편안히 걸을쇠변

夕	大	巾	己	女	犭	宀	寸	尸	山	氵	幺
저녁석	큰대	수건건변	몸기	계집녀변	개사슴록변	갓머리	마디촌	주검시밑	메산변	삼수변	작을요

广	叉	弓	彡	彳	扌	阝	忄	戈	方	日	月
엄호밑	민책받침	활궁변	삐친석삼	두인변	좌방변	우방변	마음심변	창과	모방변	날일변	달월변
丶一	又乀	一弓	彡丿	彳丿	一小	引丨	丨丶丶	一戈丶	亠方	丨フ二	丿フ二
广	叉	弓	彡	彳	扌	阝	忄	戈	方	日	月

欠	歹	殳	气	火	爿	牛	牙	玄	玉	瓜	疋
하품흠변	죽을사변	갖은등글월문	기운기밑	불화변	장수장변	소우방	어금니아변	검을현	구슬옥	오이과	짝필
丿人	一夕	几又	一气	丶火	丨丬	一牛	一牙	一幺	王丶	丿瓜	疋人
欠	歹	殳	气	火	爿	牛	牙	玄	玉	瓜	疋

8

疒	癶	皮	皿	竹	米	糸	老	耒	衣	臼	艸
병질안	필발밑	가죽피변	그릇명	대죽변	쌀미변	실사변	늙을로변	쟁기뢰변	옷의변	절구구	초두밑
疒	癶	皮	皿	竹	米	糸	老	耒	衣	臼	艸
疒	癶	皮	皿	竹	米	糸	老	耒	衣	臼	艸

虍	羊	言	豸	貝	走	辰	角	隶	隹	頁	骨
범호엄	양양변	말씀언변	갖은돼지시변	조개패	달릴주변	별진	뿔각변	미칠이	새추	머리혈	뼈골변
虍	羊	言	豸	貝	走	辰	角	隶	隹	頁	骨
虍	羊	言	豸	貝	走	辰	角	隶	隹	頁	骨

言	亨	可	事	東	天	永	春	自	月	目	具
言	亨	可	事	東	天	永	春	自	月	目	具

田	工	曲	回	國	門	開	固	宇	質	背	官
田	工	曲	回	國	門	開	固	宇	質	背	官

至	且	直	見	留	需	習	整	章	素	累	意
至	且	直	見	留	需	習	整	章	素	累	意

監	普	盟	皆	界	星	旱	表	三	王	主	圭
監	普	盟	皆	界	星	旱	表	三	王	主	圭

蠶	駕	當	寫	藥	夢	華	榮	喜	量	書	妻
蠶	駕	當	寫	藥	夢	華	榮	喜	量	書	妻

願	輔	體	額	提	調	限	設	數	形	對	利
願	輔	體	額	提	調	限	設	數	形	對	利

作	則	時	眼	程	祖	軸	和	師	明	野	朗
作	則	時	眼	程	祖	軸	和	師	明	野	朗

知	叔	細	如	動	汀	即	部	謝	樹	術	御
知	叔	細	如	動	汀	即	部	謝	樹	術	御

13

辨	班	傾	仰	衝	街	衡	掛	川	州	冊	順
辨	班	傾	仰	衝	街	衡	掛	川	州	冊	順

南	丙	兩	而	晶	品	昆	森	瓜	爪	介	不
南	丙	兩	而	晶	品	昆	森	瓜	爪	介	不

◉				()				〈 〉			
學	要	安	樂	特	法	極	物	苦	辛	分	寺
學	要	安	樂	特	法	極	物	苦	辛	分	寺

▽				▽				⊞			
古	下	士	女	正	無	示	凡	繼	靈	鬱	綴
古	下	士	女	正	無	示	凡	繼	靈	鬱	綴

可	加	家	假	街	暇	歌	價	各	刻	閣	覺
옳을 가	더할 가	집 가	거짓 가	거리 가	한가할 가	노래 가	값 가	각각 각	새길 각	집 각	깨달을 각
可	加	家	假	街	暇	歌	價	各	刻	閣	覺
可	加	家	假	街	暇	歌	價	各	刻	閣	覺
可	加	家	假	街	暇	歌	價	各	刻	閣	覺
可能	加減	家屋	假面	街路	休暇	歌謠	價値	各自	刻苦	閣議	覺悟

看	間	幹	簡	減	監	感	甲	江	降	康	强
볼 간	사이 간	줄기 간	편지 간	감할 감	볼 감	느낄 감	갑옷 갑	물 강	내릴 강	편안 강	굳셀 강

| 看板 | 間接 | 幹部 | 簡單 | 減少 | 監視 | 感激 | 甲種 | 江山 | 降雨 | 康寧 | 强制 |

綱	鋼	講	改	個	開	槪	客	更	去	巨	居
벼리 강	강철 강	욀 강	고칠 개	낱 개	열 개	대강 개	손 객	다시 갱	갈 거	클 거	살 거

綱	鋼	講	改	個	開	槪	客	更	去	巨	居

綱	鋼	講	改	個	開	槪	客	更	去	巨	居

綱	鋼	講	改	個	開	槪	客	更	去	巨	居

綱領	鋼鐵	講習	改善	個性	開發	槪念	客觀	更生	去來	巨物	居住

拒	距	據	擧	件	建	健	劍	檢	格	激	擊
막을 거	이를 거	웅거할 거	들 거	물건 건	세울 건	굳센 건	칼 검	검사할 검	격식 격	심할 격	칠 격
距	距	據	擧	件	建	健	劍	檢	格	激	擊
拒	距	據	擧	件	建	健	劍	檢	格	激	擊
拒	距	據	擧	件	建	健	劍	檢	格	激	擊

| 拒絶 | 距離 | 據點 | 擧行 | 件名 | 建設 | 健康 | 劍術 | 檢査 | 格言 | 激甚 | 擊破 |

見	堅	絹	決	缺	結	潔	兼	京	耕	頃	敬
볼 견	굳을 견	비단 견	결단 결	이지러질 결	맺을 결	맑을 결	겸할 겸	서울 경	밭갈 경	잠깐 경	공경 경

見	堅	絹	決	缺	結	潔	兼	京	耕	頃	敬
見	堅	絹	決	缺	結	潔	兼	京	耕	頃	敬

見	堅	絹	決	缺	結	潔	兼	京	耕	頃	敬

見聞	堅固	絹織	決定	缺點	結果	潔白	兼職	京鄕	耕作	頃刻	敬意

20

景	經	傾	輕	境	慶	警	競	系	戒	季	界
볕 경	지날 경	기울 경	가벼울 경	지경 경	경사 경	깨우칠 경	다툴 경	이을 계	경계할 계	끝 계	지경 계
景八	經工	傾三、	輕工	境元	慶久	警言	競亮	幺八	戒弋	季了	界八川
景	經	傾	輕	境	慶	警	競	系	戒	季	界
景	經	傾	輕	境	慶	警	競	系	戒	季	界

| 景致 | 經費 | 傾向 | 輕快 | 境界 | 慶祝 | 警戒 | 競技 | 系統 | 戒嚴 | 季節 | 限界 |

係	計	契	械	階	繼	鷄	古	考	告	固	孤
걸릴 계	계교 계	언약할 계	기계 계	층계 계	이을 계	닭 계	예 고	생각 고	고할 고	굳을 고	외로울 고
係八	言十	訳大	杨久	階白	繼し	鷄灬	一口	耂丂	告口	冊古一	了孤人
係	計	契	械	階	繼	鷄	古	考	告	固	孤
係	計	契	械	階	継	鷄	古	考	告	固	孤
係員	計算	契約	械器	階段	継續	鷄卵	古今	考試	告示	固體	孤獨

苦	故	庫	高	曲	谷	穀	困	公	功	共	攻
쓸 고	연고 고	곳집 고	높을 고	굽을 곡	골짜기 곡	곡식 곡	곤할 곤	귀 공	공 공	한가지공	칠 공

苦痛	故國	庫間	高低	曲線	谷風	穀物	困難	公正	功勞	共同	攻勢

23

空	供	恐	果	科	過	課	貫	管	慣	館	關
빌 공	이바지할공	두려울공	실과 과	과정 과	지날 과	공부 과	뚫을 관	주관할 관	익숙할 관	집 관	관계할 관

空	供	恐	果	科	過	課	貫	管	慣	館	關
空	供	恐	果	科	過	課	貫	管	慣	館	關

空	供	恐	果	科	過	課	貫	管	慣	館	關

| 空想 | 供給 | 恐怖 | 果樹 | 科料 | 過誤 | 課題 | 貫通 | 管理 | 慣習 | 館舍 | 關門 |

觀	光	廣	鑛	巧	交	敎	較	橋	久	句	求
볼 관	빛 광	넓을광	쇠덩이광	공교한교	사귈교	가르칠교	비교할교	다리교	오랠구	글귀구	구할구
觀見	光	廣	鑛典	巧	六人	敎	較	橋	久	句	求
觀	光	廣	鑛	巧	交	敎	較	橋	久	句	求
觀	光	廣	鑛	巧	交	敎	較	橋	久	句	求
觀察	光輝	廣場	鑛業	巧妙	交通	敎育	較差	橋梁	久遠	句節	求婚

究	具	區	救	構	局	國	菊	君	軍	郡	群
궁리할 구	갖출 구	나눌 구	건질 구	지을 구	판 국	나라 국	국화 국	임군 군	군사 군	고을 군	무리 군
究乙	具八	區乚	救攵	構二	弓口	門或	芍	君口	軍彐	郡阝	君彐
究	具	區	救	構	局	國	菊	君	軍	郡	群
究	具	區	救	構	局	國	菊	君	軍	郡	群
究明	具備	區分	救濟	構造	局限	國民	菊花	君主	軍隊	郡守	群衆

宮	窮	券	卷	勸	權	貴	歸	規	均	菌	極
집 궁	궁할 궁	문서 권	책 권	권할 권	권세 권	귀할 귀	돌아올 귀	법 규	고를 균	버섯 균	극진할 극

宮	窮	券	卷	勸	權	貴	歸	規	均	菌	極
宮廷	窮極	證券	卷頭	勸告	權力	貴下	歸順	規律	均等	菌根	極端

劇	近	根	勤	謹	今	金	禁	錦	及	急	級
심할 극	가까울 근	뿌리 근	부지런할 근	삼갈 근	이제 금	쇠 금	금할 금	비단 금	미칠 급	급할 급	등급 급

| 劇團 | 近代 | 根本 | 勤務 | 謹愼 | 今後 | 金屬 | 禁止 | 錦衣 | 及第 | 急行 | 級友 |

企	汽	技	其	奇	紀	氣	起	記	寄	基	期
바랄 기	물김 기	재주 기	그 기	기이할 기	법 기	기운 기	일어날 기	기록 기	부칠 기	터 기	기약 기
企	汽	技	其	奇	紀	氣	起	記	寄	基	期
企	汽	技	其	奇	紀	氣	起	記	寄	基	期
企	汽	技	其	奇	紀	氣	起	記	寄	基	期

企業	汽船	技術	其他	奇績	紀元	氣象	起居	記錄	寄生	基礎	期限

旗	器	機	緊	吉	暖	難	男	南	納	內	冷
기 기	그릇 기	기틀 기	긴할 긴	길할 길	따뜻할 난	어려울 난	사내 남	남녘 남	들일 납	안 내	찰 랭

| 旗手 | 器具 | 機械 | 緊急 | 吉運 | 暖流 | 難關 | 男女 | 南北 | 納稅 | 內外 | 冷情 |

念	寧	努	怒	農	能	多	茶	段	單	短	端
생각 념	편안 녕	힘쓸 노	노할 노	농사 농	능할 능	많을 다	차 다	조각 단	홑 단	짧을 단	끝 단
念	寧	努	怒	農	能	多	茶	段	單	短	端
念	寧	努	怒	農	能	多	茶	段	單	短	端
念	寧	努	怒	農	能	多	茶	段	單	短	端
念願	安寧	努力	怒氣	農事	能力	多少	茶禮	段落	單純	短縮	端正

團	斷	達	談	擔	畓	答	堂	當	糖	黨	代
둥글 단	끊을 단	통달할 달	말씀 담	멜 담	논 답	대답답	집 당	마땅 당	엿 당	무리 당	대신 대

| 團 | 斷 | 達 | 談 | 擔 | 畓 | 答 | 堂 | 當 | 糖 | 黨 | 代 |

| 團結 | 斷念 | 達成 | 談話 | 擔當 | 畓農 | 答辯 | 食堂 | 當然 | 糖分 | 黨派 | 代理 |

待	帶	袋	貸	隊	臺	對	德	到	度	逃	島
기다릴 대	띠 대	전대 대	빌릴 대	떼 대	집 대	대할 대	큰 덕	이를 도	법도 도	도망할 도	섬 도

待	帶	袋	貸	隊	臺	對	德	到	度	逃	島

待	帶	袋	貸	隊	臺	對	德	到	度	逃	島

| 待 接 | 帶 同 | 布 袋 | 貸 付 | 隊 列 | 臺 帳 | 對 答 | 德 望 | 到 着 | 度 量 | 逃 走 | 牛 島 |

途	徒	盜	都	道	稻	圖	導	毒	督	獨	讀
길 도	무리 도	도적 도	도움 도	길 도	벼 도	그림 도	인도할 도	독할 독	독촉할 독	홀로 독	읽을 독

| 途中 | 徒輩 | 盜難 | 都市 | 道義 | 稻作 | 圖案 | 導入 | 毒感 | 督促 | 獨立 | 讀書 |

34

突	冬	東	洞	動	銅	斗	豆	頭	得	等	登
나주칠 돌	겨울 동	동녁 동	고을 동	움직일 동	구리 동	말 두	콩 두	머리 두	얻을 득	무리 등	오를 등
突	冬	東	洞	動	銅	斗	豆	頭	得	等	登
突	冬	東	洞	動	銅	斗	豆	頭	得	等	登
突	冬	東	洞	動	銅	斗	豆	頭	得	等	登

突	挐	冬	眠	東	西	洞	里	動	作	銅	像	斗	酒	豆	腐	頭	痛	得	失	等	級	登	龍

燈	落	諾	絡	樂	卵	亂	蘭	覽	朗	來	略
등불 등	떨어질 락	허락할 락	연락할 락	즐길 락	알 란	어지런울란	난초 란	볼 람	명랑할 랑	올 래	간략할 략
燈	落	諾	絡	樂	卵	亂	蘭	覽	朗	來	略
燈	落	諾	絡	樂	卵	亂	蘭	覽	朗	來	略
燈	落	諾	絡	樂	卵	亂	蘭	覽	朗	來	略
燈火	落葉	許諾	連絡	樂天	卵白	亂立	蘭草	觀覽	朗讀	來賓	略圖

良	兩	量	糧	旅	麗	歷	連	練	聯	戀	列
어질 량	두 량	헤아릴량	양식 량	나그네 려	고울 려	지날 력	연할 련	익힐 련	합할 련	그리울 련	벌일 렬
良	兩	量	糧	旅	麗	歷	連	練	聯	戀	列
良	兩	量	糧	旅	麗	歷	連	練	聯	戀	列
良	兩	量	糧	旅	麗	歷	連	練	聯	戀	列

良	好	兩	班	量	器	糧	穀	旅	行	麗	人	歷	史	連	絡	練	習	聯	合	戀	情	列	强

令	領	靈	例	禮	老	勞	路	錄	論	料	療
명할 령	거느릴 령	신령 령	견줄 례	예도 례	늙을 로	수고로울로	길 로	기록할록	의론 론	헤아릴료	병고칠료
人マ	領八	霝靈	例	禮兦	严扌乚	勞尸	路口	錄玆	論刂	料二	療艮八
令	領	靈	例	禮	老	勞	路	錄	論	料	療
令	領	靈	例	禮	老	勞	路	錄	論	料	療

| 令 息 | 領 土 | 靈 魂 | 例 題 | 禮 儀 | 老 少 | 勞 苦 | 路 線 | 錄 音 | 論 理 | 料 金 | 療 養 |

龍	留	柳	流	類	陸	律	率	隆	吏	李	利
용 룡	머무를 류	버들 류	흐를 류	같을 류	뭍 륙	법 률	비율 률	높을 륭	아전 리	오얏 리	이할 리
龍	留	柳	流	類	陸	律	率	隆	吏	李	利

龍	留	柳	流	類	陸	律	率	隆	吏	李	利

| 龍 | 王 | 留 | 宿 | 柳 | 器 | 流 | 水 | 類 | 別 | 陸 | 路 | 律 | 動 | 能 | 率 | 隆 | 起 | 吏 | 判 | 李 | 朝 | 利 | 用 |

里	理	裏	履	離	隣	林	臨	馬	莫	幕	漠
마을 리	다스릴 리	속 리	밟을 리	떠날 리	이웃 린	수풀 림	임할 림	말 마	말 막	장막 막	아득할 막

里	理	裏	履	離	隣	林	臨	馬	莫	幕	漠
里	理	裏	履	離	隣	林	臨	馬	莫	幕	漠

里	理	裏	履	離	隣	林	臨	馬	莫	幕	漠
里程	理由	裏面	履歷	離脫	隣近	林野	臨時	馬車	莫重	幕舍	漠然

晚	萬	滿	灣	末	忘	望	每	枚	妹	梅	買
늦을 만	일만 만	찰 만	물구비 만	끝 말	잊을 망	바랄 망	매양 매	낱 매	누이 매	매화 매	살 매

晚	萬	滿	灣	末	忘	望	每	枚	妹	梅	買

晚	萬	滿	灣	末	忘	望	每	枚	妹	梅	買

晚秋	萬古	滿員	灣曲	末路	忘却	望月	每事	枚擧	妹兄	梅花	買入

賣	脈	麥	盲	猛	盟	免	面	勉	眠	綿	滅
팔 매	맥 맥	보리 맥	눈멀 맹	사나울 맹	맹세 맹	면할 면	낯 면	힘쓸 면	졸 면	솜 면	멸할 멸
賣	脈	麥	盲	猛	盟	免	面	勉	眠	綿	滅
賣	脈	麥	盲	猛	盟	免	面	勉	眠	綿	滅
賣	脈	麥	盲	猛	盟	免	面	勉	眠	綿	滅

賣	買	脈	博	麥	酒	盲	目	猛	烈	盟	誓	免	許	面	接	勉	學	眠	息	綿	密	滅	亡

名	命	明	毛	母	某	模	謀	目	牧	沒	妙
이름 명	목숨 명	밝을 명	털 모	어미 모	아무 모	본뜰 모	꾀 모	눈 목	칠 목	빠질 몰	묘할 묘
名	命	明	毛	母	某	模	謀	目	牧	沒	妙
名	命	明	毛	母	某	模	謀	目	牧	沒	妙
名聲	命令	明暗	毛絲	母性	某處	模範	謀議	目的	牧童	沒落	妙技

苗	武	貿	務	無	舞	默	門	問	聞	物	未
싹 묘	호반 무	무역할 무	힘쓸 무	없을 무	춤출 무	잠잠할 묵	문 문	물을 문	들을 문	만물 물	아닐 미

苗	武	貿	務	無	舞	默	門	問	聞	物	未

| 苗木 | 武道 | 貿易 | 務望 | 無故 | 舞姬 | 默認 | 門戶 | 問安 | 新聞 | 物質 | 未知 |

米	味	美	微	民	密	朴	博	反	半	返	叛
쌀 미	맛 미	아름다울미	적을 미	백성 민	빽빽할 밀	질박할 박	넓을 박	돌이킬 반	반 반	돌아올 반	배반할 반

米	味	美	微	民	密	朴	博	反	半	返	叛

米	味	美	微	民	密	朴	博	反	半	返	叛

| 米 | 穀 | 味 | 覺 | 美 | 談 | 微 | 笑 | 民 | 意 | 密 | 使 | 素 | 朴 | 博 | 愛 | 反 | 感 | 半 | 額 | 返 | 還 | 叛 | 逆 |

般	班	發	髮	防	邦	妨	放	房	訪	倍	培
일반 반	반열 반	필 발	터럭 발	막을 방	나라 방	방해할 방	놓을 방	방 방	찾을 방	갑절 배	북돋을 배

般	班	發	髮	防	邦	妨	放	房	訪	倍	培

| 一般 | 班員 | 發展 | 理髮 | 防共 | 邦國 | 妨害 | 放學 | 房貰 | 訪問 | 倍加 | 培養 |

背	拜	配	番	繁	伐	罰	犯	法	壁	便	邊
등 배	절 배	짝 배	번수 번	성할 번	칠 벌	죄 벌	범할 범	법 법	벽 벽	똥오줌 변	가 변

背	拜	配	番	繁	伐	罰	犯	法	壁	便	邊
背	拜	配	番	繁	伐	罰	犯	法	壁	便	邊
背	拜	配	番	繁	伐	罰	犯	法	壁	便	邊

背	信	拜	禮	配	役	番	號	繁	榮	伐	採	罰	則	犯	罪	法	律	壁	畫	便	所	邊	方

辯	變	別	丙	兵	病	步	保	普	報	補	寶
말씀 변	변할 변	이별 별	남녘 병	병사 병	병날 병	걸음 보	보전할 보	넓을 보	갚을 보	기울 보	보배 보

| 辯 | 護 | 變 | 化 | 別 | 世 | 丙 | 種 | 兵 | 役 | 病 | 患 | 步 | 行 | 保 | 健 | 普 | 通 | 報 | 恩 | 補 | 充 | 寶 | 物 |

服	復	福	複	本	奉	封	父	夫	付	否	附
옷 복	돌아올 복	복 복	거듭할 복	근본 본	받들 봉	봉할 봉	아비 부	지아비 부	줄 부	아닐 부	붙일 부
服	復	福	複	本	奉	封	父	夫	付	否	附
服	復	福	複	本	奉	封	父	夫	付	否	附
服	復	福	複	本	奉	封	父	夫	付	否	附

服 裝	復 習	福 音	複 雜	本 能	奉 仕	封 函	父 兄	夫 婦	付 託	否 認	附 近

49

府	負	部	副	婦	富	腐	簿	北	分	粉	憤
마을 부	질 부	부락 부	버금 부	지어미 부	부자 부	썩을 부	치부 부	북녘 북	나눌 분	가루 분	분할 분
府	負	部	副	婦	富	腐	簿	北	分	粉	憤
府	負	部	副	婦	富	腐	簿	北	分	粉	憤
府	負	部	副	婦	富	腐	簿	北	分	粉	憤
政府	負債	部署	副産	婦女	富貴	腐敗	簿記	北進	分銅	粉末	憤發

不	弗	佛	拂	比	非	批	肥	卑	飛	秘	備
아닐 불	아닐 불	부처 불	떨칠 불	견줄 비	아닐 비	칠 비	살찔 비	낮을 비	날 비	감출 비	갖출 비
不	弗	佛	拂	比	非	批	肥	卑	飛	秘	備
不	弗	佛	拂	比	非	批	肥	卑	飛	秘	備
不	弗	佛	拂	比	非	批	肥	卑	飛	秘	備

不 良	弗 貨	佛 教	拂 下	比 較	非 違	批 評	肥 料	卑 屈	飛 行	秘 書	備 置

費	悲	貧	氷	士	史	司	寺	死	似	社	私
허비할 비	슬플 비	가난 빈	얼음 빙	선비 사	사기 사	맡을 사	절 사	죽을 사	같을 사	모일 사	사사 사

| 費用 | 悲哀 | 貧困 | 氷庫 | 士氣 | 史蹟 | 司法 | 寺院 | 死守 | 類似 | 社會 | 私慾 |

使	舍	思	事	砂	査	射	師	絲	寫	謝	辭
부릴 사	집 사	생각 사	일 사	모래 사	사실할 사	쏠 사	스승 사	실 사	쏠 사	사례 사	말씀 사
佀人	舍ᄆ	吊思、	弖引	石ᄉノ	亽ᄆ三	乡了	皀帀丨	絲、	宵灬	詢ᄀ	辭ᄼ丨
使	舍	思	事	砂	査	射	師	絲	寫	謝	辭
使	舍	思	事	砂	査	射	師	絲	似	谢	辭
使命	舍屋	思想	事件	砂漠	査察	射擊	師範	絹絲	寫眞	謝絶	辭退

産	散	算	酸	殺	森	床	狀	相	桑	商	常
낳을 산	흩어질 산	셈놓을 산	실 산	죽일 살	수풀 삼	상 상	모양 상	서로 상	뽕나무 상	장사 상	떳떳할 상

産	散	算	酸	殺	森	床	狀	相	桑	商	常
産	散	算	酸	殺	森	床	狀	相	桑	商	常

| 産川 | 散在 | 算術 | 酸性 | 殺生 | 森林 | 起床 | 狀態 | 相互 | 桑田 | 商業 | 常識 |

象	喪	傷	想	像	賞	箱	償	色	生	西	序
코끼리 상	잃을 상	상할 상	생각할 상	형상 상	상줄 상	상자 상	갚을 상	빛 색	날 생	서녘 서	차례 서
象	喪	傷	想	像	賞	箱	償	色	生	西	序
象	喪	傷	想	像	賞	箱	償	色	生	西	序
象	喪	傷	想	像	賞	箱	償	色	生	西	序
象徵	喪禮	傷處	想起	想像	賞罰	箱子	償還	色盲	生存	西洋	序列

徐	書	暑	署	石	席	釋	先	宣	船	善	線
천천할서	글 서	더울 서	마을서	돌 석	자리 석	풀 석	먼저 선	베풀선	배 선	착할선	줄 선
徐八	言口	昰/ㅣ	罗/ㅣ	フ口	庐卅	释半	노儿	宫一	刽口	姜口	絲水
徐	書	暑	署	石	席	釋	先	宣	船	善	線
徐	書	暑	署	石	席	釋	先	宣	船	善	線
徐行	書籍	暑退	署理	石炭	席次	釋放	先頭	宣言	船賃	善行	線路

選	鮮	雪	設	說	涉	成	性	省	星	城	盛
고를 선	고울 선	눈 설	베풀 설	말씀 설	건널 섭	이룰 성	성품 성	살필 성	별 성	성 성	성할 성
選	鮮	雪	設	說	涉	成	性	省	星	城	盛
選	鮮	雪	設	說	涉	成	性	省	星	城	盛
選	鮮	雪	設	說	涉	成	性	省	星	城	盛
選擧	鮮明	雪景	設計	說明	涉外	成功	性格	省墓	星座	城壁	盛衰

聖	誠	聲	世	洗	細	稅	勢	歲	少	召	所
성인 성	정성 성	소리 성	인간 세	씻을 세	가늘 세	구실 세	세도 세	해 세	젊을 소	부를 소	바 소

聖賢	誠意	聲援	世間	洗手	細胞	稅金	勢道	歲拜	少量	召集	所願

消	笑	素	掃	訴	燒	束	俗	速	續	屬	孫
사라질 소	웃음 소	본디 소	쓸 소	송사할 소	불탈 소	묶을 속	풍속 속	속할 속	이을 속	붙일 속	손자 손
氵肖	竹人	士糸	扌帚	訴、	燒兀	司八	俗口	束辶	續貝	屬罒	孫八
消	笑	素	掃	訴	燒	束	俗	速	續	屬	孫
消	笑	素	掃	訴	燒	束	俗	速	續	屬	孫
消毒	笑話	素質	掃除	訴訟	燒失	束縛	俗談	速記	續刊	屬性	孫女

損	松	送	訟	刷	衰	手	守	秀	收	受	首
덜 손	소나무 송	보낼 송	송사할 송	박을 쇄	쇠할 쇠	손 수	지킬 수	빼낼 수	거둘 수	받을 수	머리 수

損	松	送	訟	刷	衰	手	守	秀	收	受	首

損	松	送	訟	刷	衰	手	守	秀	收	受	首

損害	松蟲	送達	訟事	刷新	衰退	手足	守備	秀麗	收支	受諾	首都

修	殊	帥	授	遂	壽	需	數	隨	樹	輸	叔
닦을 수	다를 수	장수 수	줄 수	이룰 수	목숨 수	쓸 수	헤아릴 수	따를 수	나무 수	실어낼 수	아재비 숙
修	殊	帥	授	遂	壽	需	數	隨	樹	輸	叔
修	殊	帥	授	遂	壽	需	數	隨	樹	輸	叔
修	殊	帥	授	遂	壽	需	數	隨	樹	輸	叔
修身	殊遇	將帥	授賞	遂行	壽命	需給	數學	隨行	樹木	輸出	叔父

宿	熟	旬	巡	純	順	瞬	述	術	崇	拾	習
잘 숙	익을 숙	열흘 순	순행 순	순전할 순	순할 순	눈깜짝일순	베풀 술	꾀 술	높을 숭	주울 습	익힐 습

宿	熟	旬	巡	純	順	瞬	述	術	崇	拾	習
宿	熟	旬	巡	純	順	瞬	述	術	崇	拾	習
宿	熟	旬	巡	純	順	瞬	述	術	崇	拾	習

宿患	熟練	旬報	巡視	純粹	順從	瞬間	述語	術策	崇高	拾得	習性

濕	升	承	乘	勝	市	示	始	是	施	視	時
젖을습	되승	이을승	탈승	이길승	저자시	보일시	비로소시	이시	베풀시	볼시	때시
濕	升	承	乘	勝	市	示	始	是	施	視	時
濕	升	承	乘	勝	市	示	始	是	施	視	時
濕	升	承	乘	勝	市	示	始	是	施	視	時
濕氣	三升	承認	乘馬	勝利	市場	示威	始務	是正	施肥	視察	時事

試	詩	氏	式	食	息	植	識	申	臣	身	信
시험할 시	글 시	성씨 씨	법 식	밥 식	쉴 식	심을 식	알 식	납 신	신하 신	몸 신	믿을 신

試	詩	氏	式	食	息	植	識	申	臣	身	信

試	詩	氏	式	食	息	植	識	申	臣	身	信

試	詩	氏	式	食	息	植	識	申	臣	身	信

| 試驗 | 詩人 | 氏族 | 式典 | 食糧 | 休息 | 植木 | 識別 | 申請 | 臣下 | 身心 | 信賴 |

64

神	新	愼	失	室	實	甚	深	審	亞	兒	我
귀신 신	새 신	삼갈 신	잃을 실	집 실	열매 실	심할 심	깊을 심	살필 심	버금 아	아이 아	나 아

| 神聖 | 新聞 | 愼重 | 失敗 | 室內 | 實際 | 甚大 | 深刻 | 審判 | 亞鉛 | 兒童 | 我軍 |

雅	惡	安	岸	案	眼	暗	巖	壓	央	仰	哀
아담할 아	모질 악	편안 안	언덕 안	상고할 안	눈 안	어두울 암	바위 암	누를 압	가운데 앙	우러를 앙	슬플 애

雅	惡	安	岸	案	眼	暗	巖	壓	央	仰	哀

| 雅淡 | 惡意 | 安逸 | 岸壁 | 案內 | 眼鏡 | 暗黑 | 岩石 | 壓縮 | 中央 | 仰角 | 哀樂 |

愛	液	額	夜	野	若	約	弱	藥	洋	陽	養
사랑 애	진 액	이마 액	밤 야	들 야	같을 약	언약할 약	약할 약	약 약	바다 양	볕 양	기를 양
愛	液	額	夜	野	若	約	弱	藥	洋	陽	養
愛	液	額	夜	野	若	約	弱	藥	洋	陽	養
愛	液	額	夜	野	若	約	弱	藥	洋	陽	養

| 愛情 | 液體 | 額面 | 夜燈 | 野戰 | 若何 | 約束 | 弱骨 | 藥局 | 洋服 | 陽地 | 養成 |

樣	壤	孃	讓	魚	漁	語	億	嚴	業	如	餘
모양 양	흙덩이 양	계집애 양	사양 양	고기 어	고기잡을어	말씀 어	억 억	엄할 엄	업 업	같을 여	남을 여
樣	壤	孃	讓	魚	漁	語	億	嚴	業	如	餘
樣	壤	孃	讓	魚	漁	語	億	嚴	業	如	餘
樣	壤	孃	讓	魚	漁	語	億	嚴	業	如	餘

| 樣 相 | 土 壤 | 某 孃 | 讓 步 | 魚 物 | 漁 期 | 語 句 | 億 萬 | 嚴 格 | 業 績 | 如 何 | 餘 暇 |

68

亦	役	易	逆	域	譯	驛	延	沿	硏	軟	然
또 역	부릴 역	바꿀 역	거슬릴 역	지경 역	통역할 역	역마 역	뻗칠 연	따를 연	갈 연	연할 연	그럴 연
亦	役	易	逆	域	譯	驛	延	沿	硏	軟	然
亦	役	易	逆	域	譯	驛	延	沿	硏	軟	然
亦	楊	易	逆	域	譯	驛	延	沿	硏	軟	然

| 亦 是 | 役 員 | 易 書 | 逆 賊 | 區 域 | 譯 出 | 驛 馬 | 延 期 | 沿 岸 | 硏 究 | 軟 弱 | 然 後 |

煙	演	緣	燃	熱	染	鹽	葉	永	泳	迎	英
연기 연	넓을 연	인연 연	태울 연	더울 열	물들일 염	소금 염	잎 엽	길 영	헤엄칠 영	맞을 영	꽃부리 영

煙	演	緣	燃	熱	染	鹽	葉	永	泳	迎	英

煙	演	緣	燃	熱	染	鹽	葉	永	泳	迎	英

煙氣	演劇	緣故	燃燒	熱誠	染色	鹽田	葉錢	永遠	水泳	迎接	英雄

70

映	榮	營	影	預	豫	藝	譽	誤	屋	溫	完
비칠 영	영화 영	경영할 영	그림자 영	맡길 예	미리 예	재주 예	명예 예	그릇 오	집 옥	따뜻할 온	완전 완

映	榮	營	影	預	豫	藝	譽	誤	屋	溫	完
映	榮	營	影	預	豫	藝	譽	誤	屋	溫	完

映	榮	營	影	預	豫	藝	譽	誤	屋	溫	完

映畫	榮譽	營利	影像	預金	豫防	藝術	榮譽	誤解	屋外	溫泉	完遂

往	外	要	謠	曜	慾	用	勇	容	友	右	雨
갈 왕	바깥 외	요긴할요	노래요	빛날요	욕심욕	쓸 용	용맹할용	얼굴용	벗 우	오른쪽우	비 우

| 行二 | 久卜 | 豆ㅅ | 謠ᄂ | 曜ᄠ | 欲心 | 口ᄀᆞ | 勇ㄱ丿 | 容口 | 友ㄴ | ᄾ口 | 雨ㄱㅅ |

往	外	要	謠	曜	慾	用	勇	容	友	右	雨

往	外	要	謠	曜	慾	用	勇	容	友	右	雨

| 往來 | 外信 | 要領 | 童謠 | 曜日 | 慾求 | 用途 | 勇猛 | 容易 | 友邦 | 右側 | 雨量 |

72

郵	優	雲	運	雄	院	員	原	援	圓	願	園
우체 우	넉넉할 우	구름 운	옮길 운	수컷 웅	집 원	인원 원	근원 원	구원할 원	둥글 원	원한 원	동산 원
郵	優	雲	運	雄	院	員	原	援	圓	願	園

郵	優	雲	運	雄	院	員	原	援	圓	願	園

| 郵送 | 優秀 | 雲霧 | 運動 | 雄壯 | 院長 | 委員 | 原理 | 援助 | 圓滑 | 願書 | 園藝 |

危	位	委	胃	尉	爲	偉	違	僞	慰	衛	有
위태할 위	자리 위	맡길 위	밥통 위	관원 위	하 위	클 위	어길 위	거짓 위	위로 위	호위할 위	있을 유

危險 位置 委任 胃腸 尉官 爲國 偉大 違反 僞善 慰問 衛生 有益

74

幼	油	乳	裕	遊	遺	肉	育	恩	銀	音	飲
어린 유	기름 유	젖 유	넉넉할유	놀 유	끼칠 유	고기 육	기를 육	은혜은	은 은	소리 음	마실 음

幼	油	乳	裕	遊	遺	肉	育	恩	銀	音	飲
幼	油	乳	裕	遊	遺	肉	育	恩	銀	音	飲

幼	油	乳	裕	遊	遺	肉	育	恩	銀	音	飲

| 幼稚 | 油田 | 乳母 | 裕福 | 遊覽 | 遺言 | 肉親 | 育成 | 恩惠 | 銀行 | 音律 | 飲料 |

邑	應	衣	依	義	意	疑	醫	議	以	異	移
고을 읍	응할 응	옷 의	의지할 의	옳을 의	뜻 의	의심 의	의원 의	의논할 의	써 이	다를 이	옮길 이
邑	應	衣	依	義	意	疑	醫	議	以	異	移
邑	應	衣	依	義	意	疑	醫	議	以	異	移
邑	應	衣	依	義	意	疑	醫	議	以	異	移
都邑	應用	衣服	依賴	義務	意思	疑問	醫師	議會	以南	異議	移動

貳	益	翼	引	因	印	認	逸	壹	任	賃	字
두 이	더할 익	날개 익	끌 인	인할 인	도장 인	알 인	편안한 일	한 일	맡길 임	품삯 임	글자 자
貳	益	翼	引	因	印	認	逸	壹	任	賃	字
貳	益	翼	引	因	印	認	逸	壹	任	賃	字
貳	益	翼	引	因	印	認	逸	壹	任	賃	字
貳 拾	收 益	右 翼	引 揚	因 果	印 刷	認 定	逸 話	壹 萬	委 任	賃 金	字 典

刺	者	姿	資	作	昨	殘	蠶	雜	壯	長	章
찌를 자	놈 자	모양 자	바탕 자	지을 작	어제 작	나머지 잔	누에 잠	섞일 잡	장할 장	긴 장	글 장

| 刺戟 | | 作者 | | 姿勢 | | 資源 | | 作品 | | 昨年 | | 殘額 | | 蠶食 | | 雜誌 | | 壯觀 | | 長久 | | 文章 | |

帳	張	將	場	裝	障	獎	藏	才	在	再	材
장막 장	베풀 장	장수 장	마당 장	꾸밀 장	막힐 장	권할 장	감출 장	재주 재	있을 재	다시 재	재목 재
帳	張	將	場	裝	障	獎	藏	才	在	再	材
帳	張	將	場	裝	障	獎	藏	才	在	再	材
帳	張	將	場	裝	障	獎	藏	才	在	再	材
帳幕	擴張	將來	場所	獎學	障害	獎學	藏書	才質	在來	再起	材木

災	財	爭	低	抵	著	貯	赤	的	適	敵	積
재앙 재	재물 재	다툴 쟁	낮을 저	막을 저	지을 저	쌓을 저	붉을 적	적실 적	마침 적	대적 적	쌓을 적

災	財	爭	低	抵	著	貯	赤	的	適	敵	積

災	財	爭	低	抵	著	貯	赤	的	適	敵	積

災害	財産	爭議	低下	抵抗	著述	貯蓄	赤色	的格	適當	敵陣	積載

80

績	蹟	籍	田	全	前	展	專	電	傳	錢	轉
길쌈 적	자취 적	호적 적	밭 전	온전 전	앞 전	필 전	오로지 전	번개 전	전할 전	돈 전	구를 전
績	蹟	籍	田	全	前	展	專	電	傳	錢	轉
績	蹟	籍	田	全	前	展	專	電	傳	錢	轉
績	蹟	籍	田	全	前	展	專	電	傳	錢	轉

| 紡績 | 古蹟 | 戶籍 | 田園 | 全部 | 前後 | 展示 | 專門 | 電氣 | 傳說 | 錢主 | 轉職 |

切	絕	節	占	店	點	接	正	廷	定	征	庭
끊어질 절	끊을 절	마디 절	점칠 점	가게 점	점 점	접할 접	바를 정	조정 정	정할 정	칠 정	뜰 정
切	絕	節	占	店	點	接	正	廷	定	征	庭
切	絕	節	占	店	點	接	正	廷	定	征	庭
切	絕	節	占	店	點	接	正	廷	定	征	庭
切望	絕對	節制	占領	店舖	點檢	接見	正確	廷臣	定時	征服	庭球

政	貞	停	情	頂	淨	程	精	靜	整	弟	制
정사 정	곧을 정	머무를 정	뜻 정	이마 정	맑을 정	길 정	정할 정	고요 정	정제할 정	아우 제	법 제

政	貞	停	情	頂	淨	程	精	靜	整	弟	制

| 政 治 | 貞 潔 | 停 車 | 情 緒 | 頂 上 | 淨 化 | 程 度 | 精 神 | 靜 止 | 整 理 | 弟 子 | 制 度 |

帝	除	第	祭	提	製	際	諸	濟	題	早	助
임금 제	덜 제	차례 제	제사 제	드러낼 제	지을 제	즈음 제	모두 제	건널 제	제목 제	일찍 조	도울 조

帝	除	第	祭	提	製	際	諸	濟	題	早	助
帝	除	第	祭	提	製	際	諸	濟	題	早	助

帝	除	第	祭	提	製	際	諸	濟	題	早	助

| 帝王 | 除去 | 第一 | 祭物 | 提供 | 製造 | 國際 | 諸般 | 濟世 | 題目 | 早退 | 助手 |

84

造	祖	條	鳥	組	朝	照	調	操	足	族	存
만들 조	할아비 조	가지 조	새 조	섞어짤 조	아침 조	비칠 조	고를 조	잡을 조	발 족	겨레 족	있을 존

造	祖	條	鳥	組	朝	照	調	操	足	族	存

| 造林 | 祖上 | 條約 | 鳥銃 | 組織 | 朝夕 | 照明 | 調和 | 操縱 | 足跡 | 族屬 | 存在 |

尊	卒	宗	終	從	種	綜	鐘	縱	左	座	罪
높을 존	다할 졸	마루 종	마칠 종	좇을 종	씨 종	모을 종	쇠북 종	세로 종	왼 좌	앉을 좌	허물 죄
尊	卒	宗	終	從	種	綜	鐘	縱	左	座	罪
尊	卒	宗	終	從	種	綜	鐘	縱	左	座	罪
尊	卒	宗	終	從	種	綜	鐘	縱	左	座	罪

尊敬	卒倒	宗敎	終點	從前	種類	綜合	鐘閣	縱橫	左右	座席	罪惡

主	走	住	注	柱	洲	酒	株	週	晝	準	重
임금 주	달아날 주	머무를 주	물댈 주	기둥 주	물가 주	술 주	나무 주	주일 주	낮 주	법 준	무거울 중
主	走	住	注	柱	洲	酒	株	週	晝	準	重
主	走	住	注	柱	洲	酒	株	週	晝	準	重
主	走	住	注	柱	洲	酒	株	週	晝	準	重
主從	走力	住居	注意	柱石	亞洲	酒客	株式	週日	晝夜	準備	重要

衆	即	增	證	止	支	地	至	志	知	指	持
무리 중	곧 즉	더할 증	증거할 증	그칠 지	지탱할 지	따 지	이를 지	뜻 지	알 지	손가락 지	가질 지
衆	即	增	證	止	支	地	至	志	知	指	持
衆	即	增	證	止	支	地	至	志	知	指	持
衆	即	增	證	止	支	地	至	志	知	指	持
衆論	即決	增加	證明	止揚	支持	地球	至誠	志願	知識	指紋	持續

88

紙	智	誌	遲	直	職	織	陣	眞	進	鎭	疾
종이 지	슬기 지	기록 지	더딜 지	곧을 직	직분 직	짤 직	진칠 진	참 진	나아갈 진	진정할 진	병 질
紙	智	誌	遲	直	職	織	陣	眞	進	鎭	疾
紙	智	誌	遲	直	職	織	陣	眞	進	鎭	疾
紙	智	誌	遲	直	職	織	陣	眞	進	鎭	疾

| 紙 物 | 智 略 | 誌 面 | 遲 刻 | 直 接 | 職 場 | 織 物 | 陣 地 | 眞 相 | 進 步 | 鎭 靜 | 疾 病 |

質	執	集	徵	此	次	車	差	借	着	贊	讚
바탕질	잡을집	모을집	부를징	이차	버금차	수레차	다를차	빌릴차	붙일착	도울찬	기릴찬
質	執	集	徵	此	次	車	差	借	着	贊	讚
質	執	集	徵	此	次	車	差	借	着	贊	讚
質量	執念	集合	徵收	此後	次例	車輪	差別	借用	着陸	贊同	讚揚

90

察	參	昌	倉	窓	創	採	菜	債	責	冊	策
살필 찰	참례할 참	성할 창	곳집 창	창 창	비로소 창	캘 채	나물 채	빚 채	꾸짖을 책	책 책	꾀 책

察	參	昌	倉	窓	創	採	菜	債	責	冊	策

察	參	昌	倉	窓	創	採	菜	債	責	冊	策

| 察知 | 參加 | 昌盛 | 倉庫 | 窓門 | 創造 | 採集 | 菜毒 | 債權 | 責任 | 冊床 | 策動 |

妻	處	尺	戚	泉	淺	哲	綴	徹	鐵	添	靑
아내 처	곳 처	자 척	겨레 척	샘 천	얕을 천	밝을 철	엮을 철	사무칠 철	쇠 철	더할 첨	푸를 청

| 妻 | 處 | 尺 | 戚 | 泉 | 淺 | 哲 | 綴 | 徹 | 鐵 | 添 | 靑 |

| 妻 | 處 | 尺 | 戚 | 泉 | 淺 | 哲 | 綴 | 徹 | 鐵 | 添 | 靑 |

| 妻家 | 處理 | 尺度 | 戚分 | 泉水 | 淺見 | 哲理 | 綴字 | 徹底 | 鐵道 | 添付 | 靑春 |

清	晴	請	廳	體	初	招	秒	草	礎	促	村
맑을 청	갤 청	청할 청	대청 청	몸 체	처음 초	부를 초	초침 초	풀 초	주춧돌 초	재촉할 촉	마을 촌
清	晴	請	廳	體	初	招	秒	草	礎	促	村
清	晴	請	廳	體	初	招	秒	草	礎	促	村
清	晴	请	廳	體	初	招	秒	草	礎	保	村
清明	晴明	請求	廳舍	體力	初志	招待	秒針	草木	礎石	促進	村落

93

總	最	秋	追	推	祝	畜	蓄	築	縮	春	出
합할 총	가장 최	가을 추	쫓을 추	밀 추	빌 축	기를 축	저축할 축	쌓을 축	줄 축	봄 춘	날 출
總	最	秋	追	推	祝	畜	蓄	築	縮	春	出
總	最	秋	追	推	祝	畜	蓄	築	縮	春	出
總	最	秋	追	推	祝	畜	蓄	築	縮	春	出
總販	最新	秋收	追放	推進	祝賀	畜産	蓄積	築堤	縮少	春風	出張

94

充	忠	衝	蟲	取	就	趣	側	測	層	治	值
채울 충	충성 충	부딪칠 충	벌레 충	가질 취	나아갈 취	취미 취	곁 측	헤아릴 측	층계 층	다스릴 치	값 치
充	忠	衝	蟲	取	就	趣	側	測	層	治	值
充	忠	衝	蟲	取	就	趣	側	測	層	治	值
充	忠	衝	蟲	取	就	趣	側	測	層	治	值

| 充分 | 忠臣 | 衝突 | 蟲齒 | 取消 | 就航 | 趣味 | 側面 | 測量 | 層階 | 治山 | 價值 |

致	齒	置	親	沈	侵	針	寢	快	他	打	炭
이를 치	이 치	둘 치	어버이 친	잠길 침	침범할 침	바늘 침	잘 침	쾌할 쾌	다를 타	칠 타	숯 탄
致	齒	置	親	沈	侵	針	寢	快	他	打	炭
致	齒	置	親	沈	侵	針	寢	快	他	打	炭
致	齒	置	親	沈	侵	針	寢	快	他	打	炭
致富	齒牙	位置	親戚	沈沒	侵略	針母	寢具	快速	他鄉	打字	炭鑛

歎	彈	脫	探	太	態	擇	討	通	痛	統	退
탄식할 탄	탄 탄	벗을 탈	더듬을 탐	클 태	태도 태	가릴 택	칠 토	통할 통	아플 통	거느릴 통	물러날 퇴
歎	彈	脫	探	太	態	擇	討	通	痛	統	退
歎	彈	脫	探	太	態	擇	討	通	痛	統	退
歎	彈	脫	探	太	態	擇	討	通	痛	統	退

| 歎息 | 彈丸 | 脫線 | 探訪 | 太古 | 態度 | 擇日 | 討論 | 通勤 | 痛歎 | 統合 | 退治 |

投	鬪	特	波	派	破	判	板	版	販	敗	片
던질 투	싸움 투	특별 특	물결 파	나눌 파	깨뜨릴 파	판단할 판	널 판	조각 판	장사할 판	패할 패	조각 편

投	鬪	特	波	派	破	判	板	版	販	敗	片

| 投資 | 鬪爭 | 特別 | 波及 | 派生 | 破格 | 判斷 | 板門 | 版圖 | 販賣 | 敗戰 | 片紙 |

篇	編	坪	評	肺	閉	廢	弊	包	胞	砲	捕
책 편	엮을 편	평평할 평	평할 평	허파 폐	닫을 폐	폐할 폐	폐단 폐	쌀 포	배 포	대포 포	잡을 포
篇	編	坪	評	肺	閉	廢	弊	包	胞	砲	捕
篇	編	坪	評	肺	閉	廢	弊	包	胞	砲	捕
篇	編	坪	評	肺	閉	廢	弊	包	胞	砲	捕
玉篇	編修	坪當	評判	肺病	閉店	廢品	弊端	包圍	胞子	砲火	捕捉

모양이 비슷한 漢字

人	入	士	土	王	玉	代	伐	犬	太	功	切
사람 인	들 입	선비 사	흙 토	임금 왕	구슬 옥	대신 대	칠 벌	개 견	클 태	공 공	끊을 절
人	入	士	土	王	玉	代	伐	犬	太	功	切

未	末	村	材	情	淸	記	紀	般	船	燮	變
아닐 미	끝 말	마을 촌	재목 재	뜻 정	맑을 청	기록 기	벼리 기	일반 반	배 선	화할 섭	변할 변
未	末	村	材	情	淸	記	紀	般	船	燮	變

巨	臣	性	姓	査	香	織	識	持	特	思	恩
클 거	신하 신	성품 성	성 성	조사할 사	향기 향	짤 직	알 식	가질 지	특별할 특	생각 사	은혜 은
巨	臣	性	姓	査	香	織	識	持	特	思	恩

弟	第	晝	畵	重	童	讀	續	旅	族	連	運
아우 제	차례 제	낮 주	그림 화	무거울 중	아이 동	읽을 독	이을 속	나그네 려	겨레 족	연할 연	옮길 운
弟	第	晝	畵	重	童	讀	續	旅	族	連	運

日	曰	合	谷	午	牛	勸	勤	拾	捨	問	間
날 일	가로왈	합할합	골짜기곡	낮 오	소 우	권할권	부지런할근	주울習	버릴 사	물을문	사이 간
日	曰	合	谷	午	牛	勸	勤	拾	捨	問	間

由	田	統	銃	考	孝	約	的	底	庭	北	比
말미암을유	밭 전	거느릴통	총 총	생각고	효도효	언약할약	적실적	밑 저	뜰 정	북녘북	견줄비
由	田	統	銃	考	孝	約	的	底	庭	北	比

枝	技	科	料	住	注	使	便	雨	兩	各	名
가지지	재주기	과정과	헤아릴료	머무를주	물댈주	부릴사	편할편	비 우	두 량	각각 각	이름명
枝	技	科	料	住	注	使	便	雨	兩	各	名

池	地	快	決	複	復	亦	赤	烏	鳥	眼	眠
못지	따지	쾌할쾌	결단결	거듭할복	돌아올복	또 역	붉을 적	까마귀오	새 조	눈 안	졸 면
池	地	快	決	複	復	亦	赤	烏	鳥	眼	眠

故事熟語

曲學阿世	管鮑之交	捲土重來
곡학아세	관포지교	권토중래
曲學阿世	管鮑之交	捲土重來

金科玉條	南柯之夢	大器晚成
금과옥조	남가지몽	대기만성
金科玉條	南柯之夢	大器晚成

塗炭之苦	馬耳東風	百年河清
도탄지고	마이동풍	백년하청
塗炭之苦	馬耳東風	百年河清

四面楚歌	塞翁之馬	三遷之教
사 면 초 가	새 옹 지 마	삼 천 지 교
四面楚歌	翁之馬	三遷之教

宋襄之仁	羊頭狗肉	漁父之利
송 양 지 인	양 두 구 육	어 부 지 리
宋襄之仁	羊頭狗肉	漁父之利

吳越同舟	臥薪嘗膽	朝三暮四
오 월 동 주	와 신 상 담	조 삼 모 사
吳越同舟	臥薪嘗膽	朝三暮四

價格	去來	管理	關稅	契約	見積
가 격	거 래	관 리	관 세	계 약	견 적

經營	景氣	購賣	企劃	納品	當座
경 영	경 기	구 매	기 획	납 품	당 좌

都賣	貸付	貸越	賣買	貿易	賠償
도 매	대 부	대 월	매 매	무 역	배 상

配付	保證	不渡	商品	常務	宣傳
배 부	보 증	부 도	상 품	상 무	선 전

輸出	手票	讓渡	業務	營業	預金
수 출	수 표	양 도	업 무	영 업	예 금
輸出	手票	讓渡	業務	營業	預金

外貨	利潤	入札	剩餘	資金	資源
외 화	이 윤	입 찰	잉 여	자 금	자 원
外貨	利潤	入札	剩餘	資金	資源

帳簿	殘額	在庫	傳票	株價	株式
장 부	잔 액	재 고	전 표	주 가	주 식
帳簿	殘額	在庫	傳票	株價	株式

借款	倉庫	債務	債權	處分	淸算
차 관	창 고	채 무	채 권	처 분	청 산
借款	倉庫	債務	債權	處分	淸算

拜啓	謹啓	拜復	前略	除禮	冠省
배 계	근 계	배 복	전 략	제 례	관 생
拜啓	謹啓	拜復	前略	除禮	冠省

惠翰	拜受	下念	下書	奉讀	氣體
혜 한	배 수	하 념	하 서	봉 독	기 체
惠翰	拜受	下念	下書	奉讀	氣體

尊體	就悚	伏告	弊社	贈呈	同封
존 체	취 송	복 고	폐 사	증 정	동 봉
尊體	就悚	伏告	弊社	贈呈	同封

幸便	笑納	貴中	親展	座下	机下
행 편	소 납	귀 중	친 전	좌 하	궤 하
幸便	笑納	貴中	親展	座下	机下

假	價	覺	個	堅	擊	繼	缺	觀	館	關	廣
仮	価	覚	佃	坚	喦	継	欠	覌	舘	関	広
거짓 가	값 가	깨달을 각	낱 개	굳을 견	칠 격	이을 계	이지러질 결	볼 관	집 관	관계할 관	넓을 광
假	價	覺	個	堅	擊	繼	缺	觀	館	關	廣

舉	經	區	國	權	歸	劇	氣	寧	斷	團	擔
挙	経	区	国	权	㱕	劇	気	寧	断	団	担
들 거	지낼 경	갖출 구	나라 국	권세 권	돌아올 귀	심할 극	기운 기	편안 령	끊을 단	둥글 단	멜 담
舉	經	區	國	權	歸	劇	氣	寧	斷	團	擔

黨	對	讀	圖	獨	樂	亂	覽	來	兩	勵	禮
党	対	読	図	独	楽	乱	覧	来	両	励	礼
무리 당	대할 대	읽을 독	그림 도	홀로 독	즐길 락	어지런울란	볼 람	올 래	두 량	힘쓸 려	예도 례
黨	對	讀	圖	獨	樂	亂	覽	來	兩	勵	禮

聯	靈	勞	龍	劉	離	臨	灣	萬	賣	發	變
联	灵	労	竜	刘	雑	临	湾	万	売	発	変
합할 련	신령 령	수고로울로	용 룡	죽일 류	떠날 리	임할 림	물구비 만	일만 만	팔 매	필 발	변할 변
聯	靈	勞	龍	劉	離	臨	灣	萬	賣	發	變

108

實	簿	佛	拂	辭	師	絲	寫	釋	選	聲	屬
宝	筬	仏	払	辞	师	糸	冩	釈	迳	声	屈
보배 보	치부 부	부처 불	떨칠 불	말씀 사	스승 사	실 사	쓸 사	풀 석	고를 선	소리 성	붙일 속
實	簿	佛	拂	辭	師	絲	寫	釋	選	聲	屬

收	壽	數	濕	實	雙	亞	兒	惡	巖	壓	藥
収	寿	数	湿	実	双	亜	児	悪	岩	压	薬
거들 수	목숨 수	헤아릴 수	젖을 습	열매 실	두 쌍	버금 아	아이 아	모질 악	바위 암	누를 압	약 약
收	壽	數	濕	實	雙	亞	兒	惡	巖	壓	藥

嚴	餘	譯	驛	研	演	榮	鹽	藝	譽	圓	爲
厳	余	訳	駅	研	浜	栄	塩	芸	誉	円	為
엄할 엄	남을 여	통역할 역	역마 역	갈 연	넓을 연	영화 영	소금 염	재주 예	명예 예	둥글 원	하 위
嚴	餘	譯	驛	研	演	榮	鹽	藝	譽	圓	爲

應	醫	議	貳	壹	殘	蠶	雜	錢	傳	轉	條
応	医	訳	弐	壱	残	蚕	雑	戋	伝	転	条
응할 응	의원 의	의논할 의	두 이	한 일	나머지 잔	누에 잠	섞일 잡	돈 전	전할 전	구를 전	가지 조
應	醫	議	貳	壹	殘	蠶	雜	錢	傳	轉	條

戰	點	證	贊	參	處	鐵	廳	體	總	蟲	齒
战	点	証	贊	参	処	鉄	庁	体	総	虫	歯
싸움 전	점 점	증거할 증	도울 찬	참례할 참	곳 처	쇠 철	대청 청	몸 체	합할 총	벌레 충	이 치
戰	點	證	贊	參	處	鐵	廳	體	總	蟲	齒

廢	豐	擇	號	畫	學	會	解	虛	賢	後	興
廃	豊	択	号	画	学	会	解	虚	賢	后	兴
폐할 폐	풍년 풍	가릴 택	이름 호	그림 화	배울 학	모을 회	풀 해	빌 허	어질 현	뒤 후	일 흥
廢	豐	擇	號	畫	學	會	解	虛	賢	後	興

잘못 쓰기 쉬운 한자(1)

綱	법	강	網	그물	망	問	물을	문	間	사이	간
開	열	개	閑	한가할	한	未	아닐	미	末	끝	말
決	정할	결	快	유쾌할	쾌	倍	갑절	배	培	북돋을	배
徑	지름길	경	經	날	경	伯	맏	백	佰	백사람	백
古	예	고	右	오른	우	凡	무릇	범	几	안석	궤
困	지칠	곤	因	인할	인	復	다시	부	複	거듭	복
科	과목	과	料	헤아릴	료	北	북녘	북	兆	조	조
拘	잡을	구	枸	구기자	구	比	견줄	비	此	이	차
勸	권할	권	歡	기쁠	환	牝	암컷	빈	牡	수컷	모
技	재주	기	枝	가지	지	貧	가난	빈	貪	탐할	탐
端	끝	단	瑞	상서	서	斯	이	사	欺	속일	기
代	대신	대	伐	벨	벌	四	넉	사	匹	짝	필
羅	그물	라	羅	만날	리	象	형상	상	衆	무리	중
旅	나그네	려	族	겨레	족	書	글	서	晝	낮	주
老	늙을	로	考	생각할	고	設	세울	설	說	말씀	설
綠	초록빛	록	緣	인연	연	手	손	수	毛	털	모
論	의논할	론	輪	바퀴	륜	熟	익힐	숙	熱	더울	열
栗	밤	률	粟	조	속	順	순할	순	須	모름지기	수
摸	본뜰	모	模	법	모	戌	개	술	戍	막을	수
目	눈	목	自	스스로	자	侍	모실	시	待	기다릴	대

잘못 쓰기 쉬운 한자(2)

市	저자 시	布	베풀 포	情	인정 정	淸	맑을 청
伸	펼 신	坤	땅 곤	爪	손톱 조	瓜	오이 과
失	잃을 실	矢	살 시	准	법 준	淮	물이름 회
押	누를 압	抽	뽑을 추	支	지탱할 지	攴	칠 복
哀	슬플 애	衷	가운데 충	且	또 차	旦	아침 단
冶	녹일 야	治	다스릴 치	借	빌릴 차	祖	정돈할 조
揚	나타날 양	楊	버들 양	淺	얕을 천	殘	나머지 잔
億	억 억	憶	생각할 억	天	하늘 천	夭	어릴 요
與	더불어 여	興	일어날 흥	天	하늘 천	夫	남편 부
永	길 영	氷	얼음 빙	撤	걷을 철	撒	뿌릴 살
午	낮 오	牛	소 우	促	재촉할 촉	捉	잡을 착
于	어조사 우	干	방패 간	寸	마디 촌	才	재주 재
雨	비 우	兩	두 량	坦	넓을 탄	垣	낮은담 원
圓	둥글 원	園	동산 원	湯	끓을 탕	陽	볕 양
位	자리 위	泣	울 읍	波	물결 파	彼	저 피
恩	은혜 은	思	생각할 사	抗	항거할 항	坑	묻을 갱
作	지을 작	昨	어제 작	幸	다행 행	辛	매울 신
材	재목 재	村	마을 촌	血	피 혈	皿	접씨 명
沮	막을 저	阻	막힐 조	侯	제후 후	候	모실 후
田	밭 전	由	말미암을 유	休	쉴 휴	体	상여꾼 체

 각종서식쓰기 | 결근계 사직서 신원보증서 위임장

결 근 계

결	계	과장	부장
재			

사유:

기간:

위와 같은 사유로 출근하지 못하였으므로
결근계를 제출합니다.

20 년 월 일

소속:

직위:

성명: (인)

사 직 서

소속:

직위:

성명:

사직사유:

상기 본인은 위와 같은 사정으로 인하여
년 월 일부로 사직하고자 하오니
선처하여 주시기 바랍니다.

20 년 월 일

신청인: (인)

○ ○ ○ 귀하

신 원 보 증 서

정부
수입인지
첨부란

본적:
주소:
직급: 업 무 내 용:
성명: 주민등록번호:

상기자가 귀사의 사원으로 재직중 5년간 본인 등이
그의 신원을 보증하겠으며, 만일 상기자가 직무수행상
범한 고의 또는 과실로 인하여 귀사에 손해를 끼쳤을 때는
신원보증법에 의하여 피보증인과 연대배상하겠습니다.

20 년 월 일

본 적:
주 소:
직 업: 관 계:
신원보증인: (인) 주민등록번호:

본 적:
주 소:
직 업: 관 계:
신원보증인: (인) 주민등록번호:

○ ○ ○ 귀하

위 임 장

성 명:
주민등록번호:
주소 및 연락처:

본인은 위 사람을 대리인으로 선정하고 아래의
행위 및 권한을 위임함.

위임내용:

20 년 월 일

위임인: (인)

주민등록번호:

주소 및 연락처

각종서식쓰기 　영수증 인수증 청구서 보관증

영 수 증

금액: 일금 오백만원 정 (₩5,000,000)

위 금액을 ○○대금으로 정히 영수함.

20　년 월 일

주소:
주민등록번호:
영수인:　　　　(인)

○ ○ ○ 귀하

인 수 증

품 목:
수 량:

상기 물품을 정히 영수함.

20　년 월　일
인수인:　　　　(인)

○ ○ ○ 귀하

청 구 서

금액: 일금 삼만오천원 정 (₩35,000)

위 금액은 식대 및 교통비로서,
이를 청구합니다.

20　년 월 일
청구인:　　　　(인)

○○과 (부)　○ ○ ○ 귀하

보 관 증

보관품명:
수 량:

상기 물품을 정히 보관함.
상기 물품은 의뢰인 ○ ○ ○ 가
요구하는 즉시 인도하겠음.

20　년 월 일
보관인:　　　　(인)
주 소:

○ ○ ○ 귀하

탄원서 합의서

탄 원 서

제 목: 거주자우선주차 구민 피해에 대한 탄원서
내 용:

1. 중구를 위해 불철주야 노고하심을 충심으로 감사드립니다.

2. 다름이 아니오라 거주자 우선주차구역에 주차를 하고 있는 구민으로서 거주자 우선주차 구역에 주차하지 말아야 할 비거주자 주차 차량들로 인한 피해가 막심하여 아래와 같이 탄원서를 제출하오니 시정될 수 있도록 선처하여 주시기 바랍니다.

– 아 래 –

가. 비거주자 차량 단속의 소홀성: 경고장 부착만으로는 단속이 곤란하다고 사료되는바, 바로 견인조치할 수 있도록 시정하여 주시기 바라며, 주차위반 차량에 대한 신고 전화를 하여도 연결이 안되는 상황이 빈번히 발생하고 있어 효율적인 단속이 곤란한 실정이라고 사료됩니다.

나. 그로 인해 거주자 차량이 부득이 다른 곳에 주차를 해야 하는 경우가 왕왕 있는데 지역내 특성상 구역 이외에는 타차량의 통행에 불편을 끼칠까봐 달리 주차할 곳이 없어 인근(10m이내) 도로 주변에 주차를 할 수밖에 없는 실정이나, 구청에서 나온 주차 단속에 걸려 주차위반 및 견인조치로 인한 금전적·시간적 피해가 막심한 실정입니다.

다. 그런 반면에 현실적으로 비거주자 차량에는 경고장만 부착되고 아무런 조치가 이루어지지 않는다는 것은 백번 천번 부당한 행정조치라고 사료되는바 조속한 시일 내에 개선하여 주시기를 바랍니다.

<div align="center">

20 년 월 일

작성자 : ○ ○ ○

○ ○ ○ 귀하

</div>

합 의 서

피해자(甲) : ○ ○ ○

가해자(乙) : ○ ○ ○

1. 피해자 甲은 ○○년 ○ 월 ○ 일, 가해자 乙이 제조한 화장품 ○○제품을 구입하였으며 그 제품을 사용한 지 1주일 만에 피부에 경미한 여드름 및 기미와 같은 부작용이 발생하였고 乙측에서 이 부분에 대해 일부 배상금을 지급하기로 하였다. 배상내역은 현금 20만원으로 甲, 乙이 서로 합의하였다. (사건내역 작성)

2. 따라서 乙은 손해배상금 20만원을 ○○년 ○ 월 ○ 일까지 甲에게 지급할 것을 확약했다. 단, 甲은 乙에게 위의 배상금 이외에는 더 이상의 청구를 하지 않을 것을 조건으로 한다. (배상내역작성)

3. 다음 금액을 손해배상금으로 확실히 수령하고 상호 원만히 합의하였으므로 이후 이에 관하여 일체의 권리를 포기하며 여하한 사유가 있어도 민형사상의 소송이나 이의를 제기하지 아니할 것을 확약하고 후일의 증거로서 이 합의서에 서명 날인한다. (기타 부가적인 합의내역 작성)

<div align="center">

20 년 월 일

</div>

피해자(甲) 주 소:
주민등록번호:
성 명: (인)

가해자(乙) 주 소:
회 사 명: (인)

각종서식쓰기

고소장　고소취소장

고소란 범죄의 피해자 등 고소권을 가진 사람이 수사기관에 범죄 사실을 신고하여 범인을 처벌해 달라고 요구하는 행위이다.
고소장은 일정한 양식이 있는 것은 아니고 고소인과 피고소인의 인적사항, 피해내용, 처벌을 바라는 의사표시가 명시되어 있으면 되며, 그 사실이 어떠한 범죄에 해당되는지까지 명시할 필요는 없다.

고 소 장

고소인: 김○○
　　　　서울 ○○구 ○○동 ○○번지
　　　　주민등록번호:
　　　　전화번호:

피고소인: 이○○
　　　　　서울 ○○구 ○○동 ○○번지
　　　　　주민등록번호:
　　　　　전화번호:

피고소인: 박○○
　　　　　서울 ○○구 ○○동 ○○번지
　　　　　주민등록번호:
　　　　　전화번호:

피고소인들을 상대로 다음과 같은 사실로 고소하니, 조사하여 엄벌하여 주시기 바랍니다.

고소사실:
피고소인 이○○와 박○○는 2004. 1. 23. ○○시 ○○구 ○○동 ○○번지 ○○건설 2층 회의실에서 고소인 ○○○에게 현금 1,000만원을 차용하고 차용증서에 서명 날인하여 2004. 8. 23.까지 변제하여 준다며 고소인을 기망하여 이를 가지고 도주하였으니 수사하여 엄벌하여 주시기 바랍니다. (6하원칙에 의거 작성)

관계서류:　1. 약속어음 ○매
　　　　　　　2. 내용통지서 ○매
　　　　　　　3. 각서 사본 1매

　　　20　년 월 일
　　위 고소인 홍길동 ㊞

　　　　　　○○경찰서장 귀하

고 소 취 소 장

고소인:　김○○
　　　　　서울 ○○구 ○○동 ○○번지
　　　　　주민등록번호:
　　　　　전화번호:

피고소인:　김○○
　　　　　　서울 ○○구 ○○동 ○○번지
　　　　　　주민등록번호:
　　　　　　전화번호:

상기 고소인은 2004. 1. 1. 위 피고인을 상대로 서울 ○○경찰서에 업무상 배임 혐의로 고소하였는바, 피고소인 ○○○가 채무금을 전액 변제하였기에 고소를 취소하고, 앞으로는 이 건에 대하여 일체의 민·형사간 이의를 제기하지 않을 것을 약속합니다.

　　　20　년 월 일
　　위 고소인 홍길동 ㊞

　　서울 ○○ 경찰서장 귀하

고소 취소는 신중해야 한다.
고소를 취소하면 고소인은 사건담당 경찰관에게 '고소 취소 조서'를 작성하고 고소 취소의 사유가 협박이나 폭력에 의한 것인지 스스로 희망한 것인지의 여부를 밝힌다.
고소를 취소하여도 형량에 참작이 될 뿐 죄가 없어지는 것은 아니다.
한 번 고소를 취소하면 동일한 건으로 2회 고소할 수 없다.

금전차용증서 독촉장 각서

금전차용증서

일금　　　　　　　원정(단, 이자 월　할　푼)

위의 금액을 채무자 ○○○가 차용한 것은 틀림없습니다. 그러므로 이자는 매월　×일까지, 원금은 오는 ××년　×월　×일까지 귀하에게 지참하여 변제하겠습니다. 만일 이자를　×월 이상 연체한 때에는 기한에 불구하고 언제든지 원리금 모두 청구하더라도 이의 없겠으며, 또한 청구에 대하여 채무자 ○○○가 의무의 이행을 하지 않을 때에는 연대보증인　○○○가 대신 이행하여 귀하에게는 일절 손해를 끼치지 않겠습니다.

후일을 위하여 이 금전차용증서를 교부합니다.

<div align="center">

20　　년　월　일

</div>

채무자 성명:
주　　　소:　　　　　　　　　　　　　　　　　(전화　　　　　　　)
주민등록번호:

연대보증인 성명:
주　　　소:　　　　　　　　　　　　　　　　　(전화　　　　　　　)
주민등록번호:

채권자 성명:
주　　　소:　　　　　　　　　　　　　　　　　(전화　　　　　　　)
주민등록번호:

<div align="center">

채 권 자　○ ○ ○　귀하

</div>

독 촉 장

귀하가 본인으로부터 ○○○○년 ○월 ○일 금 ○○○원을 차용함에 있어 이자를 월 ○부로 하고 변제기일을 ○○○년 ○월 ○일로 정하여 차용한바 위 변제기일이 지난 지금까지 아무런 연락이 없음은 대단히 유감스런 일입니다.
　아무쪼록 위 금 ○○○원과 이에 대한 ○○○○년 ○월 ○일부터의 이자를 ○○○○년 ○월 ○일까지 변제하여 주실 것을 독촉하는 바입니다.

<div align="center">

20　　년　월　일

○○시 ○○구 ○○동 ○○번지
채권자:　　　　　(인)

○○시 ○○구 ○○동 ○○번지
채무자:　　　○ ○ ○　귀하

</div>

각 서

금액: 일금 오백만원 정 (₩5,000,000)

상기 금액을 2004년 4월 25일까지 결제하기로 각서로써 명기함. (만일 기일 내에 지불 이행을 못할 경우에는 어떤 법적 조치라도 감수하겠음.)

<div align="center">

20　　년　월　일

신청인:　　　　　(인)

○ ○ ○　귀하

</div>

각종서식쓰기

자 기 소 개 서

자기소개서란?

자기소개서는 이력서와 함께 채용을 결정하는 데 가장 기초적인 자료가 된다. 이력서가 개개인을 개괄적으로 이해할 수 있는 자료라면, 자기소개서는 한 개인을 보다 깊이 이해할 수 있는 자료로 활용된다.

기업은 취업 희망자의 자기소개서를 통해 채용하고자 하는 인재로서의 적합 여부를 일차적으로 판별한다. 즉, 대인 관계, 조직에 대한 적응력, 성격, 인생관 등을 알 수 있으며, 성장 배경과 장래성을 가늠해 볼 수 있다. 또한 자기소개서를 통해 문장 구성력과 논리성뿐만 아니라 자신의 생각을 표현해 내는 능력까지 확인할 수 있다.

인사담당자는 자기소개서를 읽다가 시선을 끌거나 중요한 부분에 대해서는 표시를 해두기도 히는데, 이는 면접 전형에서 질문의 기초 자료로 활용되기도 한다. 대부분의 지원자들이 여러 개의 기업에 자기소개서를 제출하게 되는데, 그때마다 해당 기업의 아이템이나 경영 이념에 따라 자기소개서를 조금씩 수정하는 것이 일반적이다.

자기소개서 작성 방법

❶ 간결한 문장으로 쓴다

문장에 군더더기가 없도록 해야 한다. '저는', '나는' 등의 자신을 지칭하는 말과, 앞에서 언급했던 부분을 반복하는 말, '그래서', '그리하여' 등의 접속사들만 빼도 훨씬 간결한 문장으로 바뀐다.

❷ 솔직하게 쓴다

과장된 내용이나 허위 사실을 기재하여서는 안된다. 면접 과정에서 심도있게 질문을 받다 보면 과장이나 허위가 드러나게 되므로 최대한 솔직하고 꾸밈없이 써야 한다.

❸ 최소한의 정보는 반드시 기재한다

자신이 강조하고 싶은 부분을 중점적으로 언급하되, 개인을 이해하는 데 기본 요소가 되는 성장 과정, 지원 동기 등은 반드시 기재한다. 또한 이력서에 전공이나 성적증명서를 첨부하였더라도 이를 자기소개서에 다시 언급해 주는 것이 좋다.

❹ 중요한 내용 및 장점은 먼저 기술한다

지원 분야나 부서에 자신이 왜 적합한지를 일목요연하게 기록한다. 수상 내역이나 아르바이트, 과외 활동 등을 무작위로 나열하기보다는 지원 분야와 관계 있는 사항을 먼저 중점적으로 기술하고 나머지는 뒤에서 간단히 언급한다.

❺ 한자 및 외국어 사용에 주의한다

불가피하게 한자나 외국어를 써야 할 경우, 반드시 옥편이나 사전을 찾아 확인한다. 잘못 사용했을 경우 사용하지 않은 것만 못한 결과를 초래할 수도 있다.

❻ 초고를 작성하여 쓴다

단번에 작성하지 말고, 초고를 작성하여 여러 번에 걸쳐 수정 보완한다. 원본을 마련해 두고 제출할 때마다 각 업체에 맞게 수정을 가해 제출하면 편리하다. 자필로 쓰는 경우 깔끔하고 깨끗하게 작성하여야 하며, 잘못 써서 고치거나 지우는 일이 없도록 충분히 연습을 한 다음 주의해서 쓴다.

각종서식쓰기　　　　　　자 기 소 개 서

❼ **일관성이 있는 표현을 사용한다**

문장의 첫머리에서 '나는~이다.' 라고 했다가 어느 부분에 이르러서는 '저는 ~습니다.' 라고 혼용해서 표현하는 경우가 많다. 어느 쪽을 쓰더라도 한 가지로 통일해서 써야 한다. 호칭, 종결형 어미, 존칭어 등은 일관되게 사용하는 것이 바람직하다.

❽ **입사할 기업에 맞추어서 작성한다**

기업은 자기소개서를 통해서 지원자가 어떻게 살아왔는가보다는 무엇을 할 줄 알고 입사 후 무엇을 잘하겠다는 것을 판단하려고 한다. 따라서 신입의 경우에는 학교 생활, 특기 사항 등을 입사할 기업에 맞추어 작성하고 경력자는 경력 위주로 기술한다.

❾ **자신감 있게 작성한다**

강한 자신감은 지원자에 대한 신뢰와 더불어 인사담당자의 호기심을 자극한다. 따라서 나를 뽑아 주십사 하는 청유형의 문구보다는 자신감이 흘러넘치는 문구가 좋다.

❿ **문단을 나누어서 작성하고 오 · 탈자 및 어색한 문장을 최소화한다.**

성장 과정, 성격의 장 · 단점, 학교 생활, 지원 동기 등을 구분지어 나타낸다면 지원자에 대한 사항이 일목요연하게 눈에 들어온다. 기본적인 단어나 어휘는 정확히 사용하고, 작성한 것을 꼼꼼히 점검하여 어색한 문장이 있으면 수정한다.

유의사항

★ **성장 과정은 짧게 쓴다**　　성장 과정은 지루하게 나열하기보다 특별히 남달랐던 부분만 언급한다.

★ **진부한 표현은 쓰지 않는다**　　문장의 첫머리에 '저는', '나는' 이라는 진부한 표현을 쓰지 않도록 하고, 태어난 연도와 날짜는 이력서에 이미 기재된 사항이니 중복해서 쓰지 않는다.

★ **지원 부문을 명확히 한다**　　어떤 분야, 어느 직종에 제출해도 무방한 자기소개서는 인사담당자에게 신뢰감을 줄 수 없다. 이 회사가 아니면 안된다는 명확한 이유를 제시하고, 지원한 업무를 하기 위해 어떤 공부와 준비를 했는지 기술하는 것이 성실하고 충실하다는 느낌을 준다.

★ **영업인의 마음으로, 카피라이터라는 느낌으로 작성한다**　　자기소개서는 자신을 파는 광고 문구이다. 똑같은 광고는 사람들이 눈여겨보지 않는다. 차별화된 자기소개서가 되어야 한다. 자기소개서는 '나는 남들과 다르다' 라는 것을 쓰는 글이다. 차이점을 써야 한다.

★ **감(感)을 갖고 쓰자**　　자기소개서를 잘 쓰기 위해서는 다른 사람들이 어떻게 썼는지 확인해 볼 필요가 있다. 취업사이트에 들어가 자신이 지원할 직종의 사람들이 올려놓은 자기소개서를 읽어 보고, 눈에 잘 들어오는 소개서를 체크해 두었다가 참고한다.

★ **구체적으로 쓴다**　　구체적으로 표현해야 인사담당자도 구체적으로 생각한다. 여행을 예로 들자면, 여행의 어떤 점이 와 닿았는지, 또 그것이 스스로의 성장에 어떻게 작용했는지 언급해 준다면 훨씬 훌륭한 자기소개서가 될 것이다. 업무적인 면을 쓸 때는 실적을 중심으로 하되, '숫자' 를 강조하여 쓴다. 열 마디의 말보다 단 하나의 숫자가 효과적이다.

★ **통신 언어 사용 금지**　　자기소개서는 입사를 위한 서류이다. 한마디로 개인이 기업에 제출하는 공문이다. 대부분의 인사담당자는 통신 용어에 익숙하지 않을뿐더러, 익숙하다 하더라도 수백, 수천의 서류 중에서 맞춤법을 지키지 않은 서류를 끝까지 읽을 여유는 없다. 자기소개서를 쓸 때는 맞춤법을 지켜야 한다.

각종서식쓰기 │ 내 용 증 명 서

1. 내용증명이란?
보내는 사람이 받는 사람에게 어떤 내용의 문서(편지)를 언제 보냈는가 하는 사실을 우체국에서 공적으로 증명하여 주는 제도로서, 이러한 공적인 증명력을 통해 민사상의 권리·의무 관계 등을 정확히 하고자 할 필요성이 있을 때 주로 이용된다. (예)상품의 반품 및 계약시, 계약 해지시, 독촉장 발송시.

2. 내용증명서 작성 요령
❶ 사용처를 기준으로 되도록 6하 원칙에 따라 전달하고자 하는 내용을 알기 쉽게 작성(이면지, 뒷면에 낙서 있는 종이 등은 삼가)
❷ 내용증명서 상단 또는 하단 여백에 반드시 보내는 사람과 받는 사람의 주소, 성명을 기재하여야 함.
❸ 작성된 내용증명서는 총 3부가 필요(받는 사람, 보내는 사람, 우체국이 각각 1부씩 보관).
❹ 내용증명서 내용 안에 기재된 보내는 사람, 받는 사람과 동일하게 우편발송용 편지봉투 1매 작성.

내 용 증 명 서

받 는 사 람: ○○시 ○○구 ○○동 ○○번지
(주) ○○○○ 대표이사 김하나 귀하

보내는 사람: 서울 ○○구 ○○동 ○○번지
홍길동

상기 본인은 ○○○○년 ○○월 ○○일 귀사에서 컴퓨터 부품을 구입하였으나 상품의 내용에 하자가 발견되어······(쓰고자 하는 내용을 쓴다)

20 년 월 일
위 발송인 홍길동 (인)

보내는 사람
○○시 ○○구 ○○동 ○○번지
홍길동

우표

받 는 사 람
○○시 ○○구 ○○동 ○○번지
(주) ○○○○ 대표이사 김하나 귀하